美麗的瞬間

趙文華油畫精選

風之寄　編著

代序

超現實主義（surrealism）誕生於第一次世界大戰後，盛行於一九二○—一九三○期間的歐洲文藝界，強調現實與潛意識的夢幻結合才是絕對的真實。

來自蒙古草原的趙文華，創作以來，被評論界推崇為超現實主義的優秀藝術家。

《美麗的瞬間：趙文華油畫精選》

收錄了二○○七年義大利「佛羅倫斯國際藝術雙年展」美弟奇藝術大獎得主趙文華五十四件油畫精品，

並結合風之寄短篇小說10則，

期盼激發您

啟動自由想像的翅膀，

一起徜徉於超現實的無垠空間。

語：風之寄

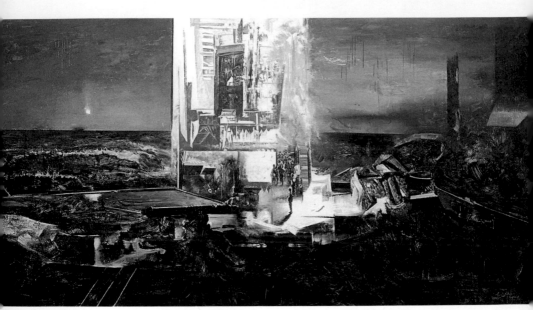

趙文華，《寬景之2》，360X180cm，2006年

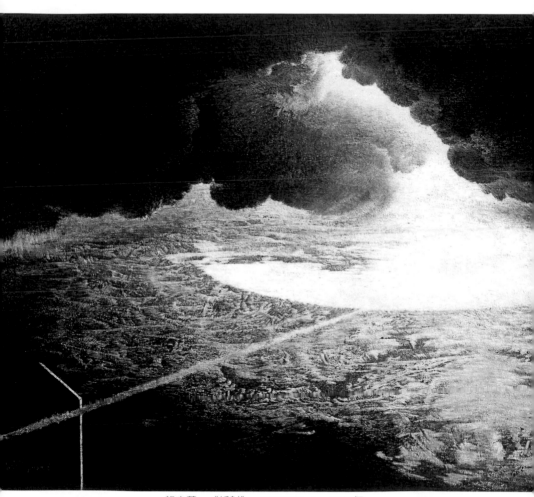

趙文華，《折射》，130X160cm，1995年

高更曾問：「我們從哪裡來，我們是誰，我們到哪裡去？」

我回答不了。

但我在畫中鋪設了一架通向遠方的「天橋」，

像諾亞方舟一樣，試圖為明天的歸途創造一個新的神話。

語：趙文華

CONTENTS

美麗的瞬間

你是否有過

瞬間美麗的心情

遇上某個人

經歷某件事

霎那間

成就永恆

多少年後

依舊低迴不已

我嘗試去描寫這些

獨特的瞬間感觸

不管是

奇異的、浪漫的、猜疑的、自語的、感動的……

或許每篇故事讓人意猶未盡

總希望看到後續的發展

但這份期待

如同期待生命的未來

因為

只要活著

一切都在行進間

祝福你

也能感受周遭

持續享受這生命

美麗的瞬間

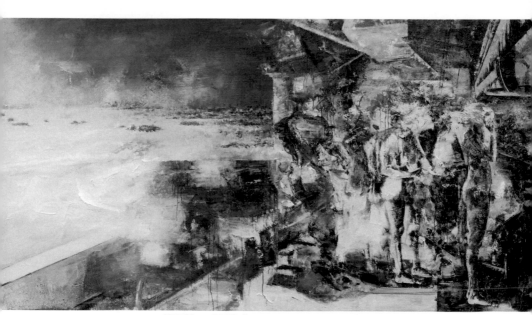

趙文華，《天橋6》，300x150cm，2012年

黃金鑰匙

1 奇妙的發現

那是一把黃金鑰匙。

打造的非常精細，上面還鑲著碎鑽。

仔細端詳那把鑰匙，

有一行小字

To Dear I yy

‧

明顯是 y y 送給 I 的

這把鑰匙

不太像真正的鑰匙

倒像是一個掛飾

串上鍊子

會是很時尚的一條項鍊。

發現這把鑰匙是在一家二手商店的首飾盒裡

「老闆！這鑰匙我要了」

「真是好眼力，很像是18黃K金，整批收來的，就當是鍍金賣給你⋯⋯」

這是家常逛的飾品店，老闆很和氣，不會亂開價。

我也是個好客人，

只要給價，就付款。

「不用包裝了⋯⋯」

握著這把鑰匙，心裡有很奇妙的感覺。

ｙ ｙ

不就是我名字的縮寫⋯⋯

接下來，

我得為它配條相稱的鍊子。

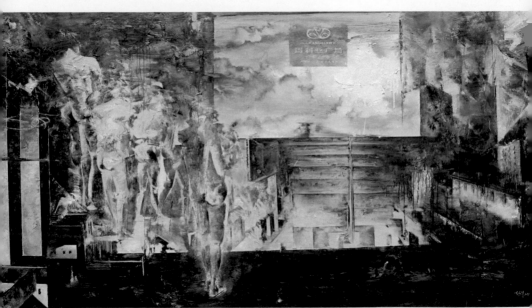

趙文華，《天橋2》，360x180cm，2010年

2 求全的珍藏

在一家老牌的金飾店，
我挑了一條玫瑰金的鍊子，
配上原來的的黃金鑰匙。

「真美啦!!」
老闆娘讚不絕口的說：
「是送人吧？再給你一個漂亮的盒子裝。」

「送人？，送誰？只是自己喜歡。」
心裡想，不回答，
開心地付完款，
雖然鍊子是黃金鑰匙的雙倍價錢。

才走出金店，

手機響起，

「麻煩您，那把鑰匙借我用一下。」

原來有客人喜歡上那個首飾盒，但打不開。

反正我沒走遠，樂於幫忙。

當我再折回那家飾品店，

看到老闆感激的笑容：

「真謝謝您，這位小姐，相中這首飾盒，麻煩您了⋯⋯」

她是需要個大首飾盒。

應該說，穿戴許多掛飾配件，是時下年輕人時尚的打扮。

渾身珠光寶氣，

很酷的一位辣妹，

眼前一亮，

女孩沒看我，正專注端詳著那只盒子，看得出來愛不釋手。

老闆接過我的鑰匙，遞給女孩去試：

「果然開了。」

老闆鬆了一口氣，女孩滿心歡喜。

「盒子我要了」

女孩轉頭說：

「鑰匙能不能轉賣給我？」

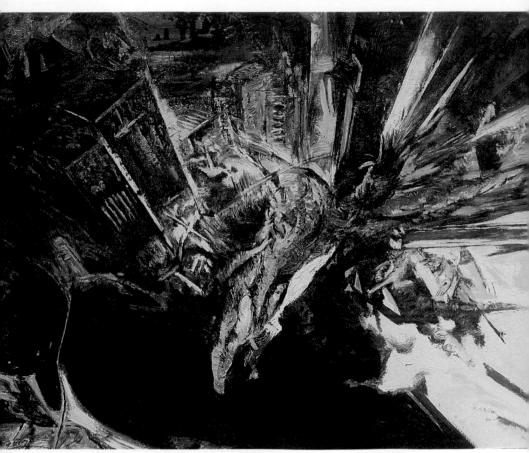

趙文華，《城市影像之32》，60X80cm，2007年

3 滿意的答案

「不行。」我很直接的回答。

女孩微皺著眉頭，嘟起小嘴說：

「我願意出高價!!」

「不賣。」我很堅持。

女孩轉而求助老闆，

老闆勉為其難地開口說：

「帥哥，就當幫我忙，讓給她吧!」

「老闆，你看，才配好鍊子呢。」

我面有難色。

「鍊子的錢，我來付。」

女孩搶著說。

「我不賣。」

我相當堅持。

老闆和女孩面面相覷，

老闆不好多說，女孩的表情十分失望。

「我不賣……」

接著說：「但，

我可以送。」

「我不賣……」

說完，

向老闆揮揮手，扭頭就離開。

留下一臉狐疑的女孩，

與領首微笑的老闆。

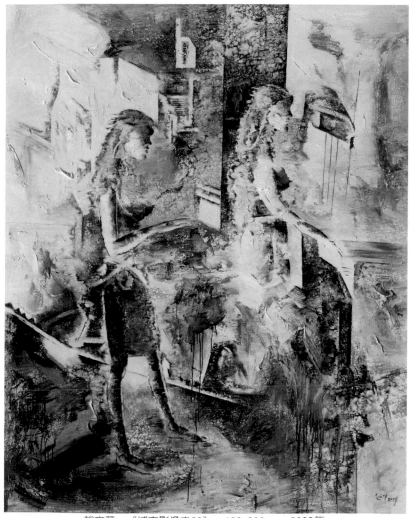

趙文華，《城市影像之62》，160x200cm，2009年

4 意外的邀約

Iris，

名字來自希臘語，「彩虹」的意思。

在人們的眼中，

Iris 給人的感覺是一位

高佻、苗條、雅緻而且自視甚高的女子。

「您好，我是 Iris，

就是你剛剛送給我鑰匙的人。能見個面嗎？」

意外接到女孩的電話：

「好呀。……」

我爽快的答應，沒理由拒絕漂亮女孩的邀約。

那是一家西班牙餐廳，

我一進門，

Iris 就朝我招手。

「哇！好特別的餐廳，是達利的作品呀。」

我忍不住被牆上滿滿的畫作所吸引。

達利——西班牙著名的畫家。

「是呀。全是超現實主義風格的代表作。」

Iris 興致勃勃地的回答……

一把黃金鑰匙，

很神奇地啟開了一道友誼之門，

讓原本不相識的兩人，

很快地熟悉了起來。

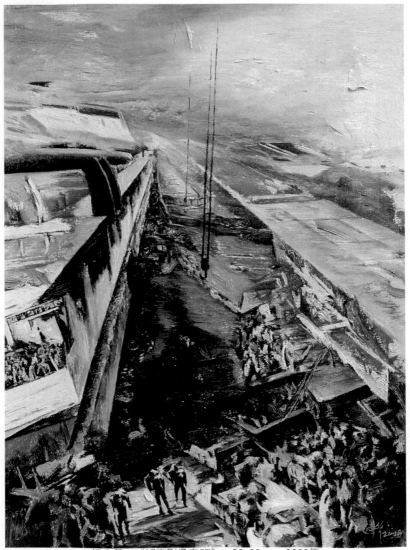

趙文華，《城市影像之57》，80x60cm，2008年

5 勇氣的考驗

「嗨！試膽子。今晚到鬼屋探險去。」

再次接到 Iris 的電話是三天後。

「準備好，別害怕，晚上七點，我們達利的門口見。」

Iris 叮嚀說。

達利的門口，自然是那家西班牙餐廳。

回想那頓飯，一直吃到餐廳打烊。

分手前，雙方沒有說再見，

酷酷女，掰掰手就離開了。

什麼時代了，鬼屋探險？！

心裡嘀咕，卻夾雜一份莫名的興奮。

準備好？

究竟要準備什麼？

我上網仔細搜索了「鬼屋探險裝備指南」

清單一堆，我緊急採購，剛好裝滿一個大背包。

夜裡，

換上了一雙厚底的長筒靴，特意戴上十字架項鍊，

對著鏡子說：

萬事皆備，打鬼去，出發。

酷酷女，早到了。

看她的裝扮，

濃妝豔抹，穿華服，踩高跟，

不像要去探險，

倒似去赴一場盛宴。

她瞄了我的背包一眼，

只說：「走吧。」

我們來到一家電影院，

她已經預先買好了票，

片名是：

幽靈鬼屋。

迪士尼出品的卡通。

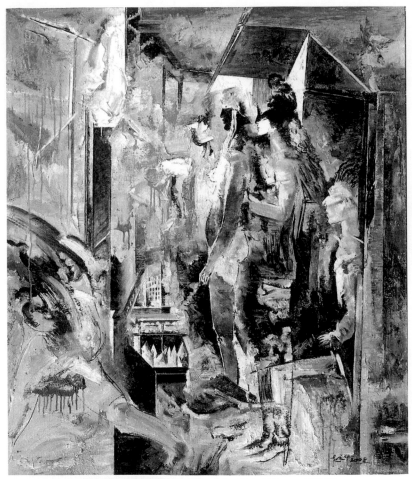

趙文華，《城市影像之16》3稿，120x140cm，2008年

6 晨間的浪漫

鬼屋的探險很有收穫，那晚從電影院出來，與 Iris 十指緊扣。

這次分手前，我鼓足勇氣提出邀約：

「明早開車接你。」

「換我帶你冒險吧。」

一夜漫長，天未亮，就去接Iris。

在薄霧將散的山間，一起細數天邊未眠的晨星。

在萬籟俱寂的松林，

我為她輕輕地吟唱：

也許我沒有高樓華廈，

也沒有良田半畝，

甚至沒有一張可以握在手中搖曳生輝的紙幣，

但我能帶你去拜訪清晨，

與你踏遍千座山巔，

然後給你一個吻，

並送上七朵水仙花。

哦，

七朵黃金色的水仙花，

在陽光裡閃耀著光華，

照亮著我們夜歸的路。

當白天來過，

我會為你帶來音樂和麵包，

用松枝作枕，
供你歇息。

這天清晨，
當第一道曙光來臨，
我們給了彼此
輕輕的一吻。

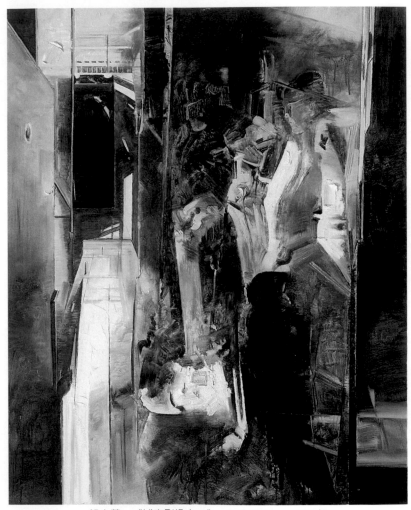

趙文華，《城市影像之11》，158x128cm，2005年

7 命中的承諾

六個月後，

Iris 批上嫁裳。

「你什麼時候喜歡上我的？」

Iris 問。

「從第一眼就喜歡你了。」

我答。

「你知道什麼時候決定要娶你嗎？」

我問。

「我知道……」

Iris 笑得很燦爛。

我也笑了，
只見
在 Iris 胸前項鍊上的黃金鑰匙在閃閃發光。

隱約地
鑰匙上的那行細字，

To Dear I yy

（完）

清楚地在腦海裡浮現。

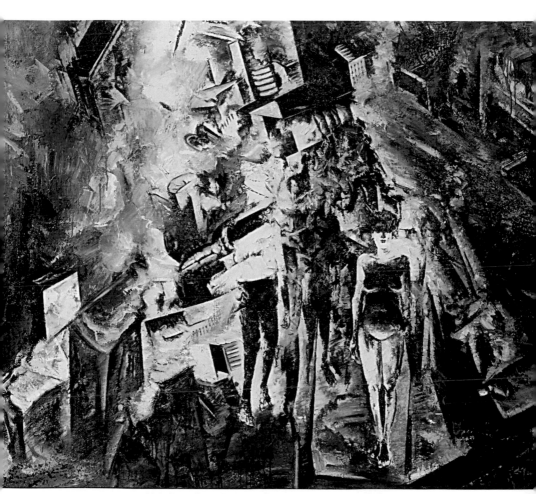

趙文華，《城市影像之61》，160x200cm，2009年

香水

就是這個味道。

在書店裡，

聞到了熟悉的味道。

我，

有點驚慌，有點迷惘，

慌亂中，

四處尋找，

卻找不到期盼的人影。

漸漸地，那味道消失了，

但記憶中模糊的身影，卻逐漸清晰起來。

那年，

大四，

畢業前夕，離情依依。

校園裡成雙成對的儷影，

讓氣氛更加難捨難分。

他，

我的男友，

從我進大學就開始交往了。

四年來，

我們的感情穩定成長。

今夜，

離別前夕，

雙方，

相對無語。

因為，

畢了業，

他當兵，我出國。

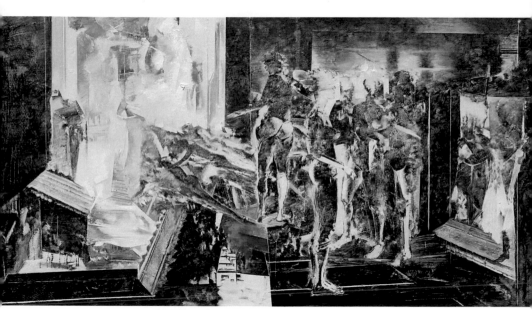

趙文華，《天橋之3》，240x120cm，2010年

「送你一瓶香水，當畢業的禮物。」

我打破沉默說。

這是一款已經停產的香水，

他，

是我喜歡的香型，香味很持久。

一直使用著，

這款香水，

停產後，很難得。

上國外網站，

找了好久，

通過網購，終於買到了。

「我也有禮物送你。」

他，

把禮物包裝的很精緻。

拆開後，

我開心的說：

「香水。」

相顧而笑，

這是共同的喜好，

也是這段情誼能夠淡淡維持的秘訣：

我們，

深深為對方的味道所吸引。

他與我，

對於味道……

都很靈敏、

很注重、

很愛。

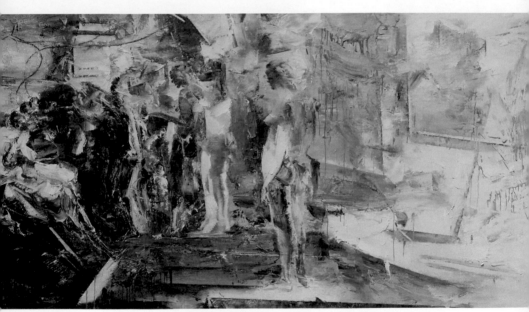

趙文華，《天橋之1》，300x150cm，2010年

香水，

來自東方。

十字軍東征之後，

傳入西方，

廣受歐洲人的喜愛。

舉世聞名的法國香水，

據說是因為當時的人不洗澡，

用來除臭的。

每款香水，

有獨特的香味，

背後動人的故事，

為它找到不同個性的主人。

不管是溫柔婉約的清純少女，

還是幹練成熟的都會淑媛，

合適的香水，

都會讓人意亂情迷。

我，

喜歡不同的香水，

隨著季節變化、心情起伏，

讓自己

散發不同的味道。

但是，

他，

一直使用同一款香水。

他要的，

就是這個味。

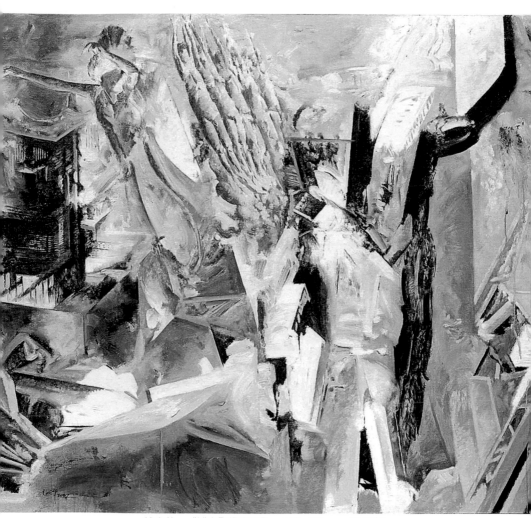

趙文華，《城市影像之43》，158x128cm，2007年

認識他，
因為味道。

趕上課，
擠電梯。

我匆匆趕到，
電梯正要關上，
我急忙按鈕，
幸虧有人把門開了，……

哇！
滿滿的人，
不管了，擠上。

電梯門又緩緩地關上，
然後慢慢地的上升。

這是個老電梯，

真的很慢，

一群人擠在密閉空間裡，

最怕有異味，

偏偏這時，

出現響聲。

我敏感地憋住氣，

待門一開，

不管樓層，

狂奔出來。

他，

也擠出來。

隨後，

就我們兩個，

等下一班電梯。

「真是好味道。」

他忍不住讚歎說。

「經典的 5 號香水。」

我驚訝的望著他，

一位懂味道的男孩。

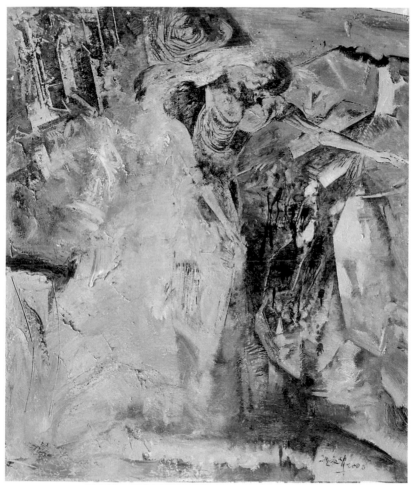

趙文華，《城市影像之55》，140x120cm，2008年

懂味道的男孩，
很體貼。

「生日快樂。
帶你去個有趣的地方。」
他說。
我們來到了一家希臘餐廳。

希臘，
一個充滿想像力的民族，
每天看海——愛琴海，
每日望山——奧林匹斯山。

一部希臘神話，
孕育了西方的文明。

入座之後，

侍者送來了菜單，

是希臘文吧，

看不懂。

他說：

「我們吃一頓正宗的希臘菜吧。」

招來侍者，

請他全權為我們配菜。

餐很豐盛，

也很可口。

飯後，

侍者過來問：

今天有人生日嗎？

當然。

我們是來慶生的。

侍者說，他去準備一下。

不久開始為每個人發一個空盤子。

男友說：

「這是待會兒用的。」

不久，

餐廳的燈光發生變化，

傳統的希臘音樂響起，

我們被邀請到中間的小舞臺，

然後被引導開始翩翩起舞。

加入的人越來越多，

大夥圍成個圈，

大跳團體舞。

在酒酣耳熱之際，

在笑聲此起彼落的當時，

有人大呼：

「就是現在!!」

每個人拿出盤子，

紛紛地往場地中間砸。

一時間，

盤子碎了滿地，

全場氣氛HIGH到最高潮。

這位很有味道的男人，

總會出奇不意地，

帶給我許多難忘的經歷。

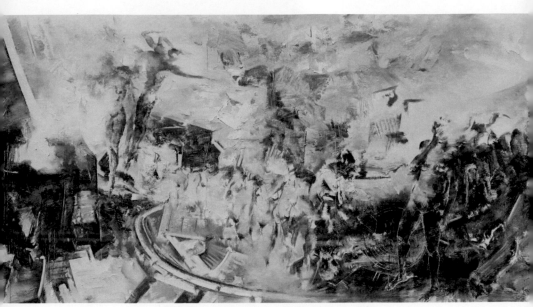

趙文華，《天橋之4》，360x180cm，2010年

時間會讓記憶模糊，

空間會令情感變淡，

出國後，

與他，

漸漸地就疏遠了。

然而此刻，

那味道，

竟然讓一切美麗的過往，

重新鮮活起來。

我不放棄的四處張望，

到處找尋，

急促的高跟鞋響聲，

擾亂了原本寧靜的書店。

味道漸漸淡了，

沒了。

「他走了。」

我對自己說。

帶著十分落寞的心情，

垂著頭，

很失望地準備離開。

自動門開了，

熟悉的味道撲面而來，

是他?!

只見他，

舉手招呼…

「我聞到了5號香水……」

（完）

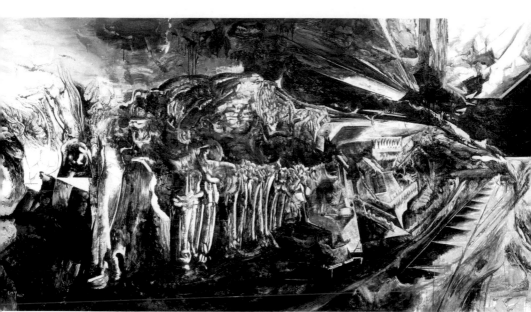

趙文華，《寬景4》，360x180cm，2007年

再不相愛我們都老了

電子郵箱上有一封新的郵件進來，

標題是：

再不相愛，我們都老了。

打開信函，內文就重複這句話。

署名是：J

J，

一個很遙遠，卻熟悉的名字。

看看日期，

天啊！

竟是十年前的信。

一封遲到的信，
還是，
一封從遙遠過去
寄來的信。

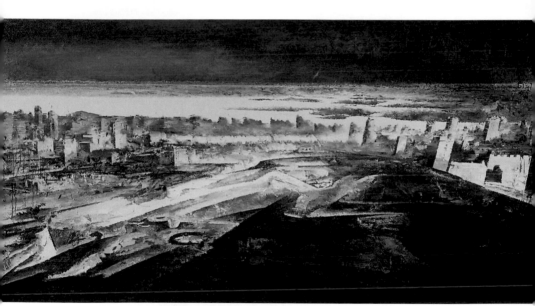

趙文華，《寬景之7》，360x180cm，2009年

初秋的午後，

有小雨，

微寒。

第一堂課，

當代藝術。

當代藝術是什麼？

必須從感知經驗轉向思考。

簡單地說，

就是轉向哲學。

當我們以哲學來思考一樣東西，把它當成藝術，

那我們就有理由認為它是一件藝術品。

請問老師：

「當藝術成為一種思考，

如何感受藝術的美？」

尋聲望去，

時空頓時靜止，

有一張

令人驚豔的臉，

一位體態曼妙的女子。

一時間，

課堂鴉雀無聲，

目光在老師與發問的學生間游走。

突然，

下課聲響起，

老師

清咳一聲答說：

「各位同學，

經過剛剛哲學的思考，

不知道

各位是否跟我一樣，

欣賞了

藝術的美。」

瞬間，

課堂

爆出笑聲。

這堂課就在笑聲中結束。

這是，

第一次見到

J.

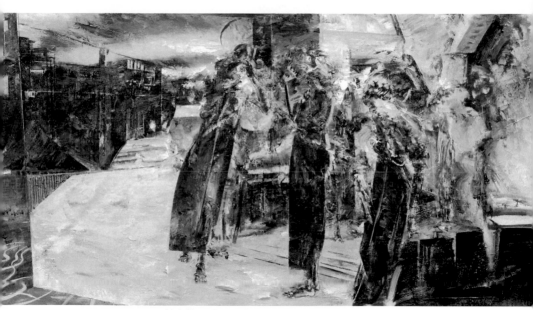

趙文華，《天橋5》，300x150cm，2012年

我，

藝術管理學的客座教授

那是我首次的一堂講座。

演講，

並不陌生，

學生時代就是班上的靈魂人物，

幽默風趣、辯才無礙。

但是，

今天的課很特別，

特別的是

一位美麗的學生，

發問了一個漂亮的問題：

問了一個當代藝術

美感經驗中

「理性」與「感性」的悖論問題。

在課堂上，

幸虧，

她的美麗，

解答了這道難題。

但是，

心理明白，

問題還存在。

而且，

真正的問題才開始⋯⋯

起於美感，

發乎情感⋯⋯

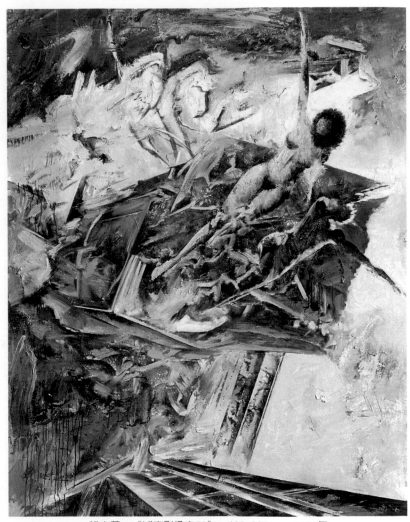

趙文華，《城市影像之59》，160x200cm，2009年

藝術，

你可能覺得「不美」，

我卻相信是世間的「絕美」。

J

的美，

不止於這種主觀判斷的藝術的美，

應該是屬於普世的美。

只有這種美才能夠解答眾人

藝術的美感經驗。

下課了，

同學們陸續地離開了教室，

J卻遲遲沒走。

「老師，

您還沒解答我的問題。」

學生逼近問。

「哇！！真是兼具美麗與智慧的女孩。」

心理暗暗稱許，同時打趣地說：

「看來你還在思考。」

「我不認為美感經驗是經由思考得來的。」

J趁機表達自己的意見。

「你叫什麼名字？」

指著上課名單問。

女孩挨身過來，指出她的名字：

「老師，您可以喊我小J。」

「小J，知道你很美麗嗎？」

我喜歡引導式地回答問題。

「……」

女孩臉頰微紅，一時無語。

「你很美麗，

剛剛是這種感覺，

現在經過思考觀察，結論還是一樣。

你很美麗，這就是我的美感經驗。」

我一口氣說完，轉身離去。

留下發怔的J……

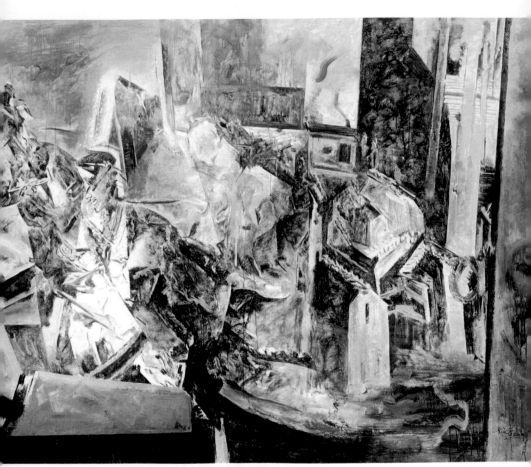

趙文華，《城市影像之18》，225x190cm，2006年

第二次講座。

J

沒來。

心理雖然有點小小的失落，
但演講依舊精彩。

最後，
我在黑板上留下電子郵箱，
告訴同學，
往後可以透過email交流。

當天晚上，
就收到J的郵件……

Dear Sir，
很喜歡您的課，
只是今天去不了，
遲來的請假，

請您見諒。

署名：J

之後，

就與J

開始郵件往返起來。

J是個開朗的女孩，

文思敏捷，

文筆很好。

剛開始，

郵件的內容一直圍繞著

藝術的課題，

只是藝術與生活是分不開的，

漸漸地，
更多是探討藝術與人生。

人，
如何才能開開心心地生活？
藝術，
能帶來快樂嗎？
當藝術無法解答人生時，
最終，
只能往哲學的領域去尋求答案。

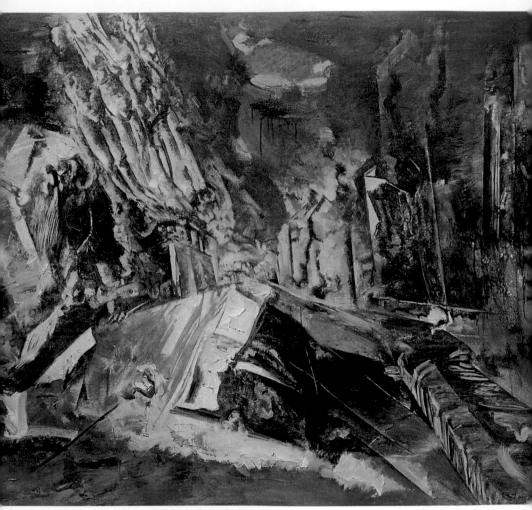

趙文華，《城市影像之45》，170x200cm，2008年

Dear Sir,

夜，
總難獨自面對，
幽靈般的你，
又來輕叩我的心扉，
無法拒絕，
放任你舞動我的世界，
天翻地覆，喧擾終夜。

當曙光來臨，
你悄然隱退，
拋下我在夢的邊緣徘徊。

署名：J

這是 J 的最後來信，
只因為那時，我遲遲沒回。

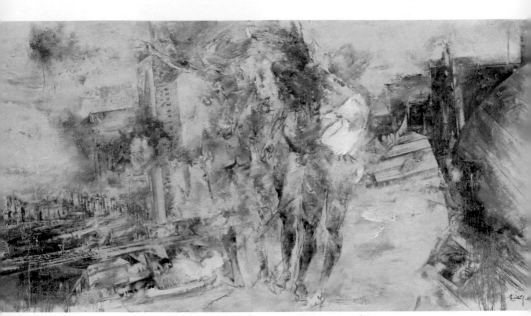

趙文華，《天橋7》，300x150cm，2012年

十年後的今天，
我再度收到Ｊ的信：
「再不相愛，我們都老了。」

只有一句話，
寫在
十年後
才傳到的一封信。

這次，我不加思索的回覆：
「心中有愛，青春恆在。」

回完信，
我滿懷希望的等待。

但，
青春

卻不再。

信，
始終
沒再來……

（完）

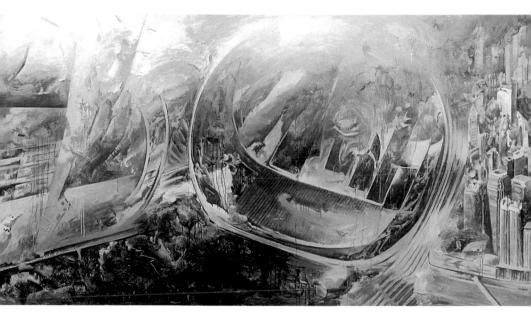

趙文華，《寬景之3》，360X180cm，2007年

大飯店

1 入住

大飯店，
真的很大。

面積占澳門的三十分之一。

大飯店有三千個房間，
幾十個宴會廳、幾百家商店、
游泳池、高爾夫球場、劇場、餐廳一應俱全，
還有一個大賭場。

大飯店，
就是要你住進去，
就不用再出來。

我住進大飯店。

進房間的第一個反應是驚呼：

「哇！！」

「超大！！」

在大飯店，

縱使隨身帶張飯店地圖，

也難保不會迷路。

大飯店裡有一條人工運河，河面上可以行舟，

撐船的舟夫會唱情歌，河上的天空永遠蔚藍。

大飯店，金碧輝煌，令人目不暇接，

我隻身漫遊其中。

突然，有人搭訕：

「對不起，能幫我照張相嗎？」

是位帥哥。

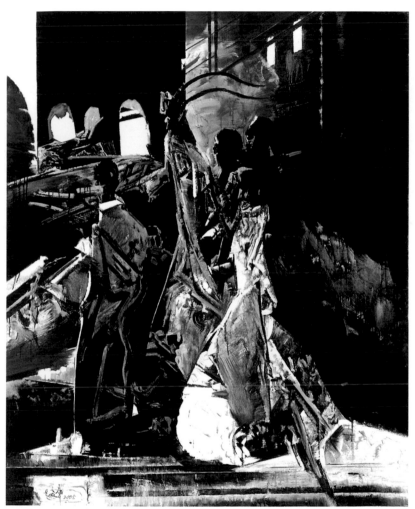

趙文華，《城市影像之13》，158X128cm，2005年

2 邂逅

從相機的鏡頭裡，
我仔細端詳這位帥哥
濃眉大眼，氣宇不凡。

「謝謝。」
他禮貌的道謝。

被心裡的小鹿踢了一腳，
我報以淺淺地微笑。

「不會是一個人吧?!
和我一樣。」
心裡想著，再回頭，
卻已經不見人影。

一個人的旅行，

有份自在，有時卻難免感覺孤單。

我繼續地往前走，經過櫥窗，

看到一個鮮紅的大包包，

被吸引了進去。

這是個特賣場，全是進口的商品。

相中的那個義大利的牛皮包，

完全手工打造，標籤上冠上「VERA PELLE」，

彰顯真皮認證的標誌。

店員報了折扣價格，出乎意料的便宜。

太物超所值了，立即刷卡買下。

我

緩步地晃著，

看看時間

已近黃昏，人造河上的彩繪天空，

燈光已經轉變為傍晚的景象。

是該晚餐了，

我挑了一間戶外的**BAR**坐下來，

點了一份輕食，

一邊悠閒地吃著，

一邊看著熙來攘往的人群。

不經意間，

帥哥的身影乍現。

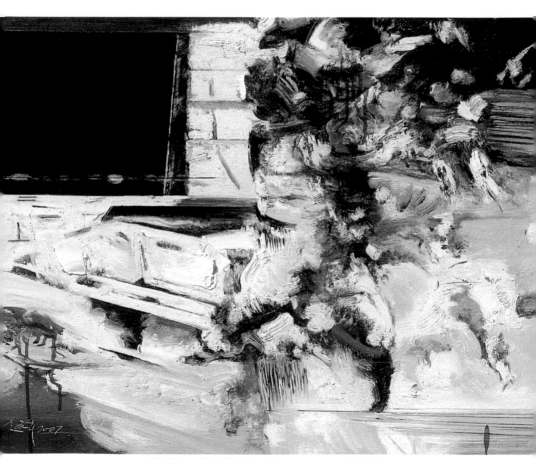

趙文華，《城市影像之33》，60X80cm，2007年

3 邀約

他

就在我面前，

但似乎不是衝著我來的。

他，

在找位子。

這時

我才發覺，

四周人滿為患，

已經沒有空位。

「嗨！一個人嗎？」

我驚訝自己竟然開口說。

「嗨！你好。」

帥哥認出我。

「一起坐吧。」

我邀他入座。

帥哥道謝後，

欣然入席。

點過餐，閒聊間，

知道他留學英國，

未婚，

目前在外商工作，

現在休年假，

在澳門是最後一個晚上。

也是

一個人旅行。

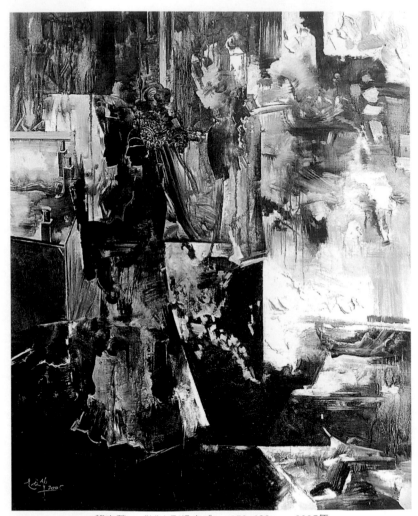

趙文華，《城市影像之9》，158x128cm，2005年

4 離開

「看過賭場了嗎?」飯後他問。

「沒呢?」老實說,沒想要去。

「一起去看看,見識一下亞洲最大的賭場。」

他興致勃勃地邀請。

「好吧。」帥哥的邀約難以拒絕。

他搶先把兩人的帳單付了,

這讓我感到意外,暗地為他加分。

接著,又很紳士地幫我提了新買的大袋子⋯

「走,上賭場去。」

號稱擁有全世界最多賭桌的大賭場，

果然名不虛傳。

各式各樣的賭盤在這裡幾乎可見。

我們隨意的走動，

他，

卻好像非常精通，

竟然可以為我解說各種賭法。

當我們走過圍滿人潮的一桌賭臺，

吸引他停住腳步。

「等等。」

他望著顯示器上的記錄：

「已經連續開了六個

小。」

二話不說，

掏出口袋一疊現金給了莊家。

莊家熟練地將錢攤在桌面上，全是港幣千元大鈔，清點之後，換成籌碼。

他全部押

大。

他的舉動引來眾人的側目，大家紛紛跟著他下注。

全部押

大。

結果，開出

小。

莊家通贏。

「太不可思議了。」

他，

抱歉地將袋子交還給我，說：

「我整晚會在這裡。」

說完，再度加入賭局。

我看他，刷卡，再次押

大。

才離開，遠遠聽到驚呼：

「小……」

天呀！！怎麼又開小。」

「原來

是位賭徒。」

我，
搖頭苦笑，
快步離開。

（完）

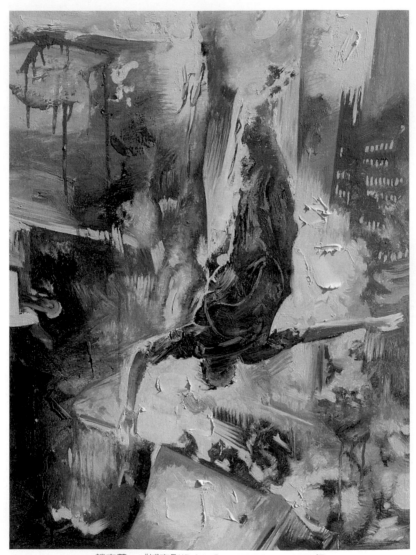

趙文華，《城市影像之30》，60X80cm，2007年

名牌包

女人喜歡包包，

我，

當然也不例外。

差別是

一般女人喜歡名牌包，

我獨鍾愛旅行包。

我喜歡帶著心愛的包包旅遊，

喜歡那種

背起行囊，

來去流浪

的感覺。

如果說，
我喜歡包包，
倒不如說
我更喜歡旅行。

天生不是個旅行家，
但生在一個經常變動住所的家庭。

第一次出國，
才兩歲，
我隨父母到北京，
在那裡待了一年。

再次出國，
已經五歲，
到上海，

隔一年

進了美國學校。

在美國學校讀了六年，

奠定了我未來旅遊的基本條件。

英文，

如同我的「母語」。

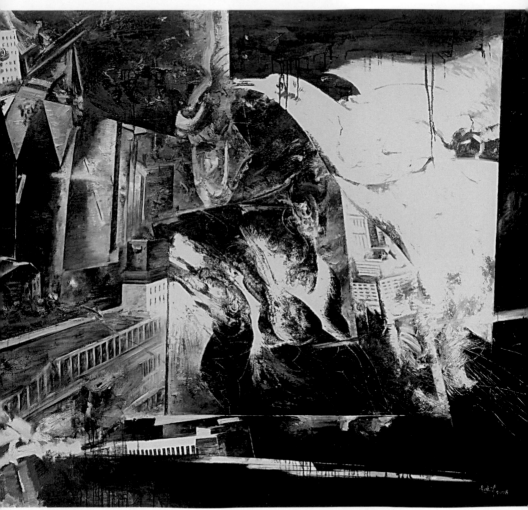

趙文華，《城市影像之44》，170x200cm，2008年

回臺灣讀書時，

已經十五歲了，

插班進入國三，

拼一年，

馬上參加基測。

我的運氣不錯，

考運亨通，

順利高分考進第二志願。

才進入高中，

父母有天跟我聊天說：

有個機會參加國際交換學生，到美國念書。

只要通過英文鑑定測驗。

老實說：

我不想去。

好不容易奮鬥了一年，
考進這所學校，
特別珍惜，
何況跟新同學相處的不錯。

但隨後，
交換學生英文考試成績高分通過，
還獲得了獎學金。
那年暑假，
我再度出國，
隻身飛往美國。

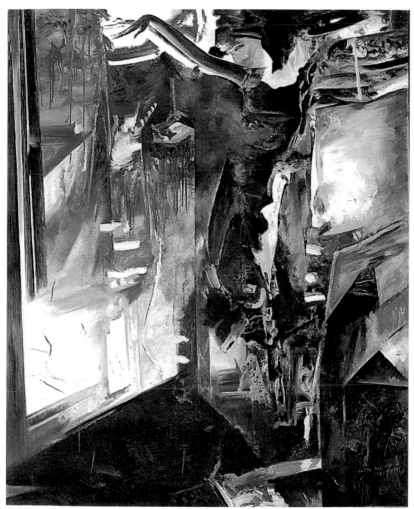

趙文華，《城市影像之17》，130X160cm，2006年

我要去的學校，位於美國德州的一個鄉下，稱之為 F 鎮好了。

從臺灣出發的飛機，必須先到日本 B 城轉機，再飛美國 C 城。

然後到了 C 城之後，再換乘另一架飛機才能到達我的目的地。

父母親為我打理一個大的旅行箱，

我則為自己準備一個隨身的行囊，

一個背包。

這一飛就得一天，

而

一去就是一年。

在機場告別了父母，

與他們揮揮手後，

頭也不回的進關了。

其實

心理有點害怕，

更有點不捨，

我知道：

母親此時一定哭得稀哩嘩啦。

旅程的前半段很順利，

從日本到了美國。

但到了美國C城之後，

才獲知原先要轉機的飛機航班取消了。

幸虧在機上，

我認識了一位從臺灣到美國經商的朋友，

他幫忙我，另外轉機到美國的D城，

再飛E城去搭機。

我比原定時間晚了八個小時到達，

經歷的城市有A、B、C、D、E個城市，

飛了三十個小時。

那是我首次自行出國，

那年我十六歲。

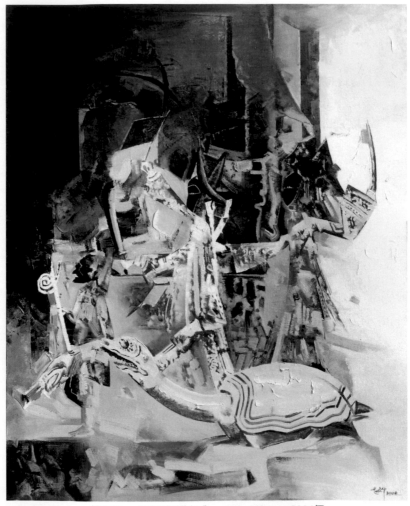

趙文華，《城市影像之3》，158x128cm，2004年

之後，

我開始了單獨的旅行。

為了節省旅費，

我上網找尋資源。

互聯網的世界並不陌生。

習慣在網路上找資料，

從小迷上打電動，

電腦是我另外一個專長，

利用暑期，

我上網報名，

參加一個大學生的海外志工團，

選擇去澳洲當環保志工。

那年，

學校只有一個參加，

但我卻不是頭一個。

單身旅遊最重要的是安全，

行前得做足準備。

找到一位曾經參加過的學姐，

大致瞭解了一些情況。

我必須自行飛到澳洲，

之後，就由義工組織安排當地的食宿與行程。

在網上買了最便宜的機票，

到達澳洲已經是午夜的十二點。

大半夜的，怎麼去預定的旅館呢？

答案是：

搭公車。

既安全，又經濟。

在澳洲待了半多個月，

只花了一張來回的機票錢，

那是我大一的暑假。

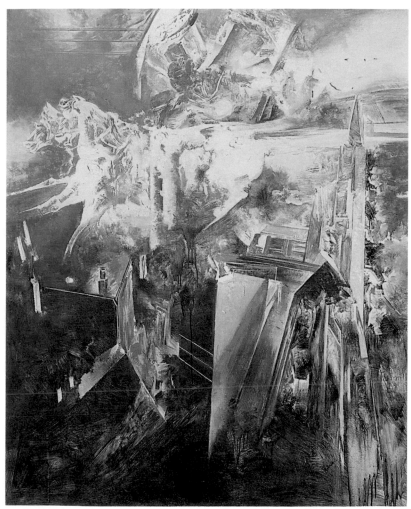

趙文華，《城市影像之15》，158X128cm，2006年

這趟出國旅遊，
到香港。

香港，
購物與美食的天堂，
正逢十二月的ON SALE季節，
利用雙休日，
早去晚回
買張機票就飛。

到香港，
跑了一趟半島酒店。
一進門就跟著排長隊，
夾在一群老外之中，
只為那傳說中的英式下午茶。

在半島酒店喝下午茶，
不必問

茶是否芳香，

餐點是否可口，

因為，

要的是那個氛圍，

嚐的是歷史時光。

有人說：

行萬里路勝讀萬卷書，

我

一直在路上。

我喜歡包包，

喜歡旅行包，

為了

流浪。

（完）

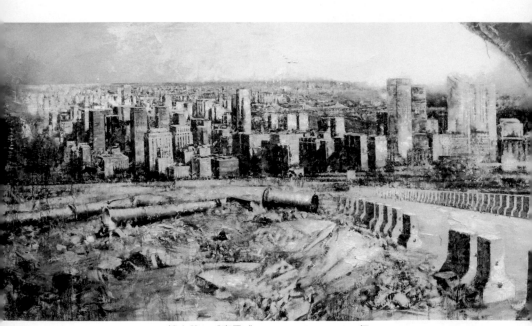

趙文華，《寬景9》，300x150cm，2012年

鞋子

1 生日禮物

詩人徐志摩曾在「翡冷翠山居閒話」文章提到：

作客山中的妙處，

最要緊的是穿上你最舊的舊鞋，別管他模樣不佳，

他們是頂可愛的好友，

他們承接著你的體重，

卻不叫你記起你還有一雙腳在你的底下。

我也有這麼一雙鞋，

一雙舊鞋。

鞋子，
從原本寬鬆，
穿到現在剛好合適。

它的表面已經磨損，
記錄了歲月的痕跡，
也承載著滿滿的愛。

鞋子，
是生日的禮物，
來自我的父親。

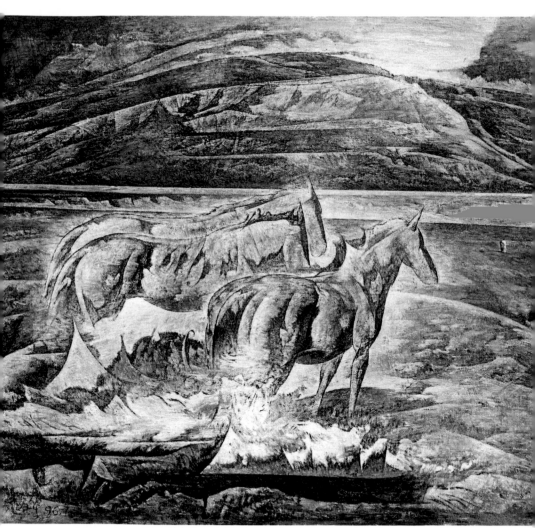

趙文華，《白露》，112x142cm，1995年

2 父親哭了

父親，

是個不多話的人，

年輕的時候曾練過健美，

是個滿身結實的肌肉男。

有張照片，

他一手穩穩地將我馱在肩上。

那時父親，

有張寬闊堅實的臂膀。

小時候，

最喜歡的時光是與父親一同看電影。

每個禮拜，

總會帶我去看一場。

什麼片子都看，

文藝、科幻、卡通、偵探……

喜歡與父親看完電影，

然後散步回家。

記得有一回，看了一部武俠片。

刀光劍影，好看極了。

出來後，還沉醉在俠者的世界裡。

恰巧路過一家賣玩具的小店，

門口掛著一把劍，

那是一把兒童的玩具塑膠劍。

非常的華麗好看，

配上電池，還會閃閃發光。

「那把劍，真漂亮。」

我告訴爸爸。

爸爸摸摸口袋，哄我說：

「錢沒帶夠，回家拿錢再來買。」

我執意不肯，

賴著不走。

父親苦勸半天，

依然無效。

最後沒有辦法，

只有抱著我走。

我沿街又哭又鬧，

終於回到家。

父親拿了錢，

對我說：

「我們去買吧。」

那時的我，

竟耍起性子說：

「我不要了。」

還哭鬧不止。

父親氣急了，

朝我屁股打一下。

打完，

竟然哭了。

看到父親流淚，

六歲的我，

不哭了。

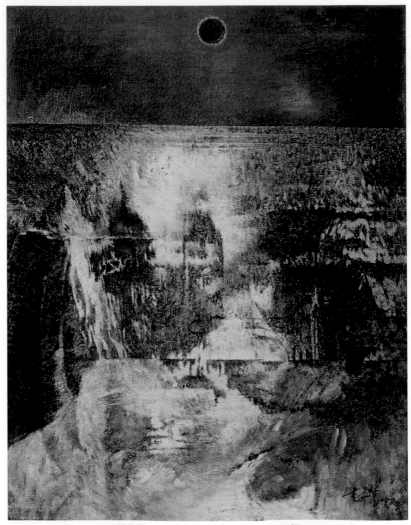

趙文華，《解凍》，60x50cm，1998年

3 我的寶貝

與朋友約會。

告訴家人不在家吃飯，

並問了一句：

附近有什麼好餐館？

我特意的打扮，

引發父親的好奇。

當我點完菜，

開始要與朋友用餐時，

父親意外地出現。

我說：

「爸，你怎麼會來？」

父親很不好意思，木訥地說：

「我是來付帳的，帳，已經結過了。」

說完，與朋友微笑打個招呼，就快速離去。

這就是我的寶貝父親。

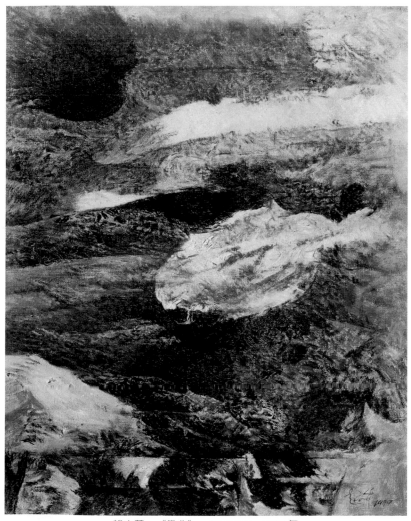

趙文華，《徵兆》，60x50cm，1999年

4 難忘的背影

考上大學，離家讀書，陪父親的時間少了。

每次搭車回家，父親總會騎著那部老舊機車來接我。

坐在後座，抱住他，頂風前進，

是與父親最最親近的時刻。

父親常常叮嚀；

「出門在外，凡事省一點，只有吃，不要省。」

我很聽話，

這張「好好吃」的通行證，

讓我成為喜歡美食的愛吃鬼。

有一次，從老家要回學校，父親正在休息，不忍喊醒他，就獨自步行到車站。

手機鈴響，父親還是趕來了。

見到我，還是那句：
「好好照顧自己，吃不要省。」

父親，
看著我進站，
看著我上車，
一直朝我的車廂看，
動也不動的站著，看著。

我從車窗望去，
父親還在。

火車緩緩前進，
父親還站在那裡。
火車漸漸遠行，
父親不動的身影還在。
但我眼前開始模糊了，
不爭氣的淚水，
已經悄悄地湧上眼眶。

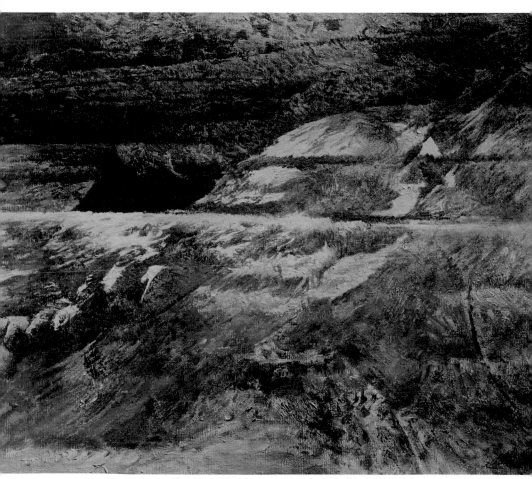

趙文華，《氣流》，60x50cm，1998年

5 無聲的痛

父親中風後，

原本說話不多的他，

由於語言神經受創，

更加沈默了。

中風，

一般會再度發作。

而且常會伴隨著「癲癇」，

那是讓整個人突然四肢強烈抽搐的痛苦症狀。

從此以後，進出醫院的急診室，成為家常便飯。

最嚴重的一回，

父親被送進加護病房。

當我看到他時，

四肢怖滿各種注射針筒，

最讓人心疼的是：：

嘴巴被插管，

整個臉部完全扭曲。

我忍住眼淚，

緊緊地握住他的手，

在他耳邊輕呼：：

「爸，

我來了⋯⋯」

父親微微張開眼睛，

無法言語，

只是，

淚水不停地流下來。

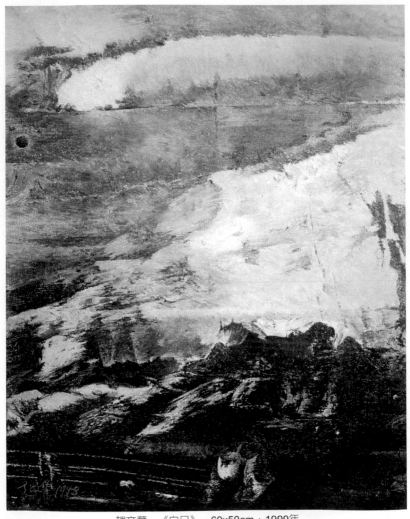

趙文華，《白日》，60x50cm，1999年

6 人生的波浪

後來，

父親很神奇的出院了，

但是，

更加衰老了。

他，

已經無法站立，

起身坐臥都需要人家攙扶。

這次回家，

推著輪椅，

帶他外出早餐。

那是父親喜歡的虱目魚粥，

以往滿滿的一碗，

還得加上一根油條。

現在只能與我分享一小碗。

我為他披上圍巾，

一口一口的餵他吃。

一口魚肉，

一口粥，

父親吃的津津有味，

吃完，

湯汁與飯粒已流了滿身。

回來的途中，

我哼著他熟悉的歌謠：

「人生好比是海上的波浪，

有時起，

有時落……」

父親，

竟然開口，

用那沙啞含糊不清的語調，

附和著：

「三分天注定，

七分靠打拼，

要拼才會贏。」

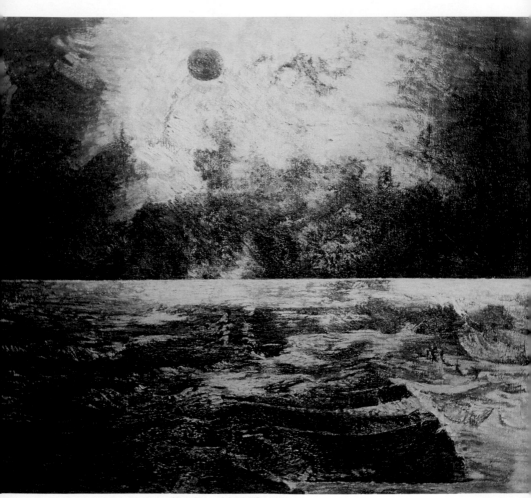

趙文華，《水平面》，60x50cm，1999年

7 永恆的微笑

看著已經瘦的不成樣的父親躺在床上，
完全看不到當年健美先生的英姿。

這趟回來看他，穿著那雙舊鞋，
刻意搭配一件破洞的牛仔褲。

父親，
看到我，綻開如孩童般的笑容。

我挨過身去，
他緩緩移動那隻行動不便的手，
用指頭摳了摳
我褲子上的破洞。

我笑說：

「現在流行破褲子！」

又笑了。

父親，

「你瞧，

我還穿著你送的鞋子。」

我炫耀式的展露那雙舊鞋。

父親，

笑得更開心了。

一雙好的鞋子，

穿在腳上，

讓人舒服的忘記腳的存在。

而這雙舊鞋，

卻常讓我惦念：

父親滿滿的愛。

（完）

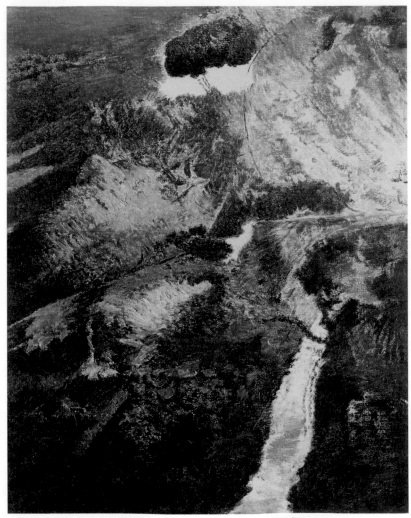

趙文華，《山水》，60x50cm，1998年

大神通

1 和尚的心經

到朋友家喝茶。

朋友的孩子剛巧進門。

很有禮貌地打招呼。

年輕人長得非常的英挺帥氣，染了一頭的金髮，留了個短腮鬍，將自己打理的很時尚。

現在還在加拿大念書，利用暑期回家。

經過客廳，

「爸，牆上這幅字寫的是什麼？」

帥小孩突然開口說。

「你怎麼突然對這幅字有興趣？」

朋友反而好奇地問。

「剛剛我從地下道出來，遇到一位和尚低頭托缽在化緣，

我掏了一個五十元的銅板丟進去……

噹!!一聲，

那和尚抬頭望了我一眼，

告訴我說：

年輕人，家裡客廳牆上那幅《心經》有空多唸唸。

說完，又低頭唸經。

帥小孩娓娓道來。

朋友聞言大驚：

「牆上掛的正是心經。」

大夥聽了，嘖嘖稱奇，

直呼……

不可思議。

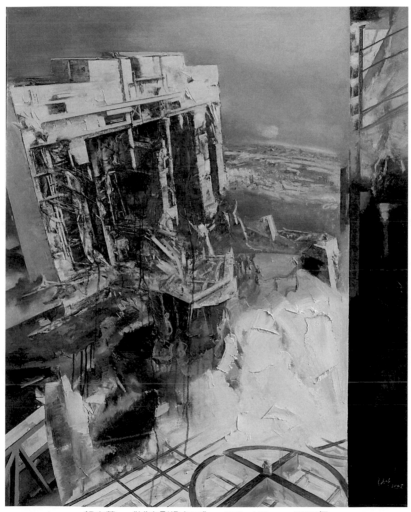

趙文華，《城市影像之25》，158x 128cm，2007年

2　巫醫的舞蹈

朋友，
是個旅行家，
有一本全球護照，
用來記錄他走過地球的足跡。

一面聊起他的旅遊奇遇

朋友一面熟練的泡著功夫茶，

那兒經常會殘留著古老的文明，美麗的傳說。」

「我喜歡到落後的地區去，

在非洲，
有一個村子，
用舞蹈用來治病。

病人住進村子，

由巫醫帶領大家來跳舞。

村裡的婦女和孩子將陷入瘋狂狀態的病人圍在舞中央，

眾人載歌載舞，

一起演唱一種呼喚神靈的神秘歌曲。

這種被稱之為：

「維布札治療舞蹈儀式」

用來治療一些精神病患，

在二〇〇五年被聯合國教科文組織列為

「人類口述和非物質遺產代表作」。

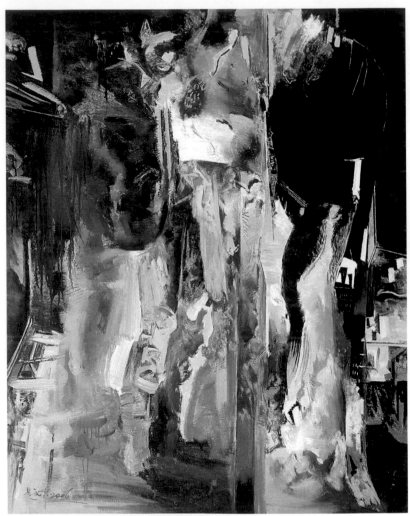

趙文華，《城市影像之19》，130X160cm，2006年

3 祭師的學校

臺灣也有巫師。

特別是女巫，
在原住民部落裡，
負責為族人驅魔祈福。

稱職的排灣族女巫至少要會十五種經文，
知道嗎？

功力高強的女巫，
甚至是個文盲。

原住民裡的排灣族，
有一所「大祭司學校」，
用來傳承巫師。

要加入大祭司學校並不容易，

必須經過祖靈的認可。

每名學員申請入學後，

必須先通過一場認可儀式，

透過豆子、葫蘆等器具，

以傳統的儀式向祖靈徵詢意見，

決定可否入學。

學成至少要三年，

畢業後，

會成為鄉內各種活動及儀式的主要祈福者。

女巫，

在部落的地位被視為神，

利用自身單純的心靈，

幫助民眾面對災難苦痛，

透過科學無法解釋的祈福儀式，

協助村民度過難關。

巫師，有男有女，

所精通的巫術與儀式，

是族群文化的精髓，

也傳承了部落的歷史傳統與歌舞習俗。

如今，

各族群的巫師瀕臨滅絕。

一旦沒有巫師，

許多部落文化也會隨之流逝。

（完）

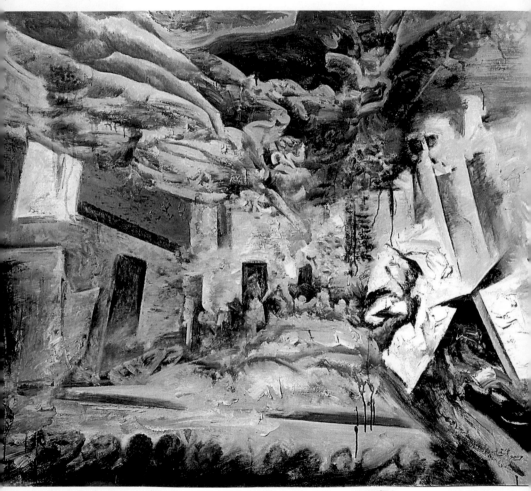

趙文華，《城市影像之35》，128x158cm，2007年

第六感

1 品酒會

我不喝酒，

卻被邀請參加一場品酒會。

朋友是一對懂酒愛酒的夫婦，從他們被安排坐在首席，

就可以見識在酒商的份量。

與會人士都是這家酒行的VIP客戶，

受邀人士不超過二十人。

托朋友之福，我被安排在挨著朋友的前面位置。

英國威士忌酒廠的老闆親臨，親自挑選六款他私藏的好酒，

每款酒齡都超過二十年以上。

「女士們，先生們，大家好，

很高興看到許多老朋友，也歡迎新朋友的蒞臨……」

老外的演講，被即席翻譯，

擔任翻譯的是臺灣的總經銷商，

兩位老闆，

一洋一中的雙聲道，

很優雅地將威士忌介紹開來……

那晚，

我很專業的被引導如何去品嚐威士忌，

糊裡糊塗地喝了六款單一純麥的佳釀，

離去前，

在迷茫與清醒遊離間，

毅然地買了其中的一款酒，

Royal brackla 二十四年

一家被授予皇家御用酒廠殊榮的百年酒廠，

一款全世界只有三百一十四瓶的頂級威士忌。

購買時，我很清楚的意識到，那瓶酒很強烈地在召喚……

「選我。」

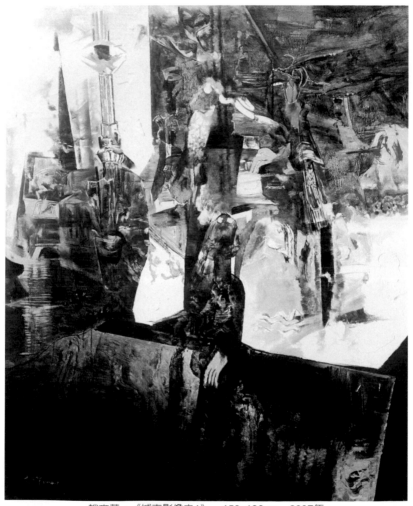

趙文華，《城市影像之1》，158x128cm，2007年

2 畫展

這種經驗，

不是第一次。

曾經，

朋友邀請我去參觀一場畫展。

那是一位年輕畫家的個人展覽。

這位畫家，

有豐富的國內外參展記錄，

作品已經在拍賣會流通。

我看上其中的一幅，

竟然就不加思索地買下來。

那是我第一次買畫。

只因為畫中人，

好像對我說：

「選我。」

幾年之後，

這個藝術家的畫價水漲船高，

價格漲了十數倍。

我的第六感很靈，

這是個秘密。

今天，

「選我‼」

再次在耳邊響起。

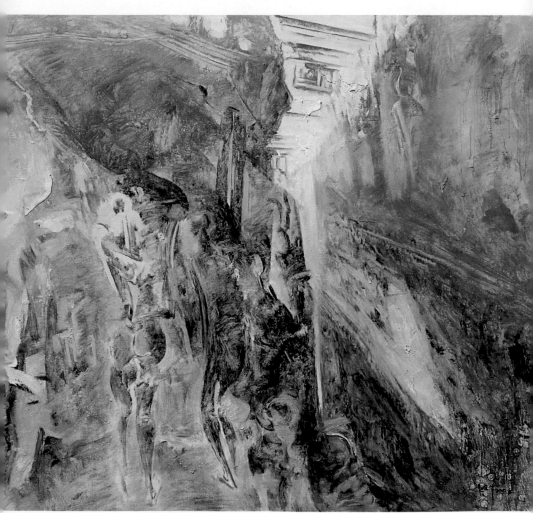

趙文華，《城市影像之46》，170x200cm，2008年

3 接待中心

接待中心的人滿為患。

房地產公司為了造勢，

今天請了當紅的藝人來表演。

配合來店送禮，一波波的人潮湧入。

我不是衝著明星來的，

好朋友即將結婚，

拉著我幫她看房子。

從高中就是死黨，

大學也考上同一所學校，

連工作都同一時間被錄取。

同樣地年輕貌美，在事業上，我超越她，很早就成為部門主管，

但在感情上，我遠遠落後，她即將結婚，我還單身。

「這種戶型，就剩這一戶了。」

銷售小姐催促著說：

「送裝潢，喜歡就趕快定下。」

電話中的準新郎要她多看看，

掛上電話，好友朝我搖搖頭。

我想了一下，隨即對銷售小姐說：

「我要了。」

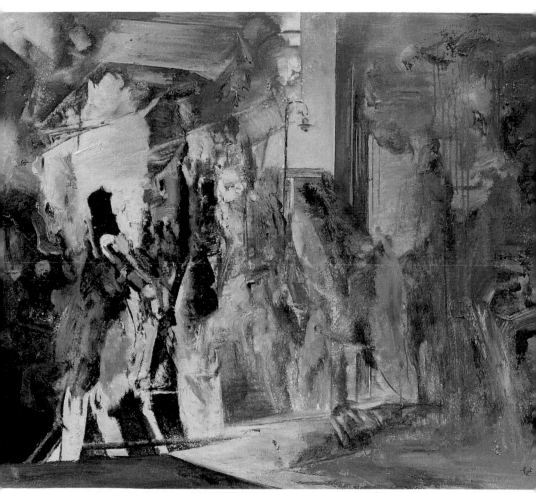

趙文華，《城市影像之47》，158x128cm，2008年

4 樣品屋

我第一次買房子。

這是間已經裝潢好的樣品屋，
房地產公司很聰明，
不斷地將蓋好的房子進行裝修，
遇到客人要講價，
就以送裝潢的方式來促成交易。

房子我很喜歡，
入口有個小玄關，
進門後有個大客廳，
採光很好，
每間房間都有窗戶。

對房子，

我是「三宅一生」理論的奉行者。

人生隨著結婚、生育、退休，

不同階段，

對房子的需求不同，

一輩子，

會換幾次房子。

買下這棟房子，

對現階段的我而言，

大了些。

但是，

在我參觀樣品屋時，

很清楚地意識到，

有個聲音響起：

「選我。」

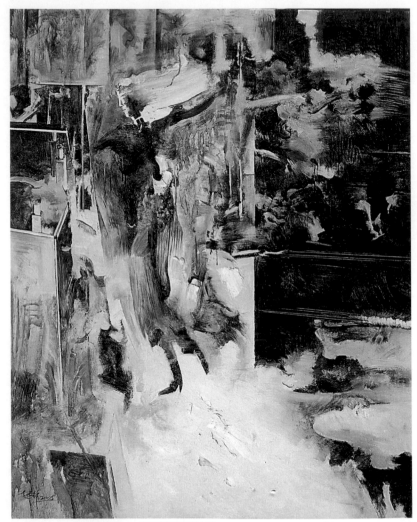

趙文華，《城市影像之14》，158X128cm，2005年

5 芳鄰

單身的好處就是可以隨意佈置房子。

單身的壞處就是凡事得自己來。

算是搬家的前置準備。

大肆採購一番。

利用假期，

門禁森嚴。

大樓的管理很好，

房子陸陸續續有人住進來。

由於是成屋銷售，

而且這張卡只能停到自己的樓層。

每一棟樓都有獨立的電梯操作卡，

一層有兩戶，

隔壁那戶已經住進來了，

售屋小姐交屋時熱心地說：

我們這裡房客都很單純，

隔壁是位年輕的設計師。

搬完家，

心想：

拜訪一下鄰居吧。

不是喜歡串門子的人，

但卻相信：

遠親不如近鄰。

我把那天買的酒當禮物，

整裝之後，

按了門鈴。

鄰居的門開了。

我眼前一亮。

神秘的聲音這時又響起：

「選我。」

（完）

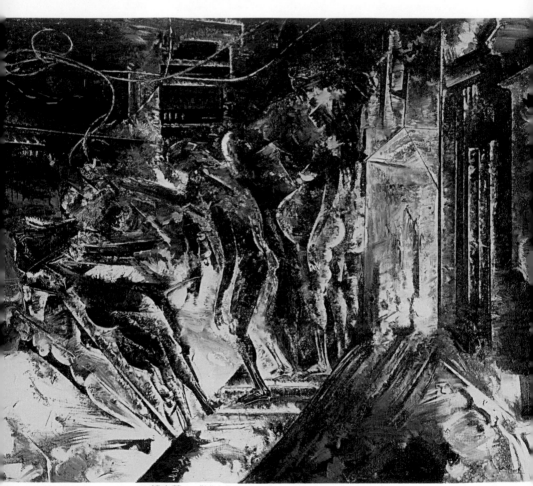

趙文華，《城市影像之66》，160x200cm，2009年

唇印

手帕上有唇印，

鮮紅色的，

還有濃濃的酒氣。

但仔細一聞，

有股清香。

這個香味很熟悉，

自己也愛用，

那是「毒藥」，

喜歡這款香水的女人，

年輕、喜歡冒險。

這個唇印怎麼來的？

為什麼會有香水味？

接下來就回歸柴米油鹽的平淡生活。

蜜月期很短，

結婚之後，

平常日子，兩個人忙著上班。

自從懷孕之後，

由於害喜的厲害，

協商之後，

我把工作辭了，

專心在家待產。

老公的家境不錯，

房子是公公提供的，

目前就在家族的企業工作，

被視為企業家的第二代。

結婚時，

親友給這個婚姻打了一百分。

但隨著時間越久，

分數越來越低，

這個唇印的出現，

讓分數來到不及格的邊緣。

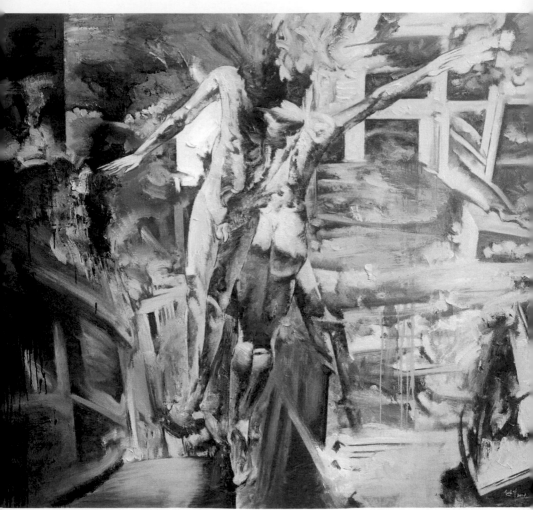

趙文華，《城市影像之53》，200x170cm，2008年

2 推理

一般日子，
家裡有傭人幫忙。

傭人負責打掃、洗衣、燒飯。

這幾天傭人家有喜事，
請了幾天假。

手帕是由老公的褲子拿出來的。

仔細看這條手帕，
是男用的，

但不記得老公有這條手帕，
記憶中老公很少帶手帕的。

如果不是他自己買的，
自然是有人送的。
我想。

誰會送手帕？

從這香味來看，這手帕是女人用過，再交給老公的。

腦海中浮現老公一派紳士的模樣，

彬彬有禮的遞出手帕……

接下來的問題是，

為什麼要給女孩手帕，

除非是遇到什麼激動的事情，

比如：對方哭了。

為什麼會哭，

在什麼情境之下讓女人傷心？

對了，

昨晚老公加班，回來很晚，

應該說，

我已經睡著了。

他究竟什麼時候回來的？

回想沒有懷孕之前，

老公下班很準時，

倒是最近突然加班的次數增加了。

難道⋯⋯

不敢往下想，

突然心頭一陣噁心，

馬上衝進廁所，

不斷地嘔吐。

這時，

家裡電話響起，

隨手接了洗手間的無線電話⋯

晚上有部門聚餐？

在哪裡？

會晚點回來。

掛上電話，

我，

跌坐在馬桶邊，

隨後，

又是一陣狂嘔。

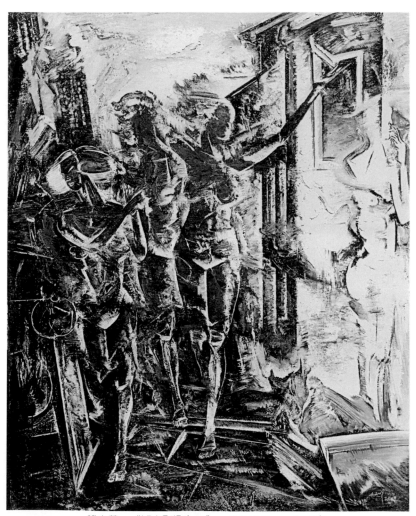

趙文華，《城市影像之65》，160x200cm，2009年

3 求證

經過一陣激烈嘔吐之後，

覺得好多了。

簡單梳洗一下，

感覺精神許多。

接過電話之後，

心裡一直很不平靜，

特別是手帕的唇印出現以來，

更讓自己坐立不安。

最後，

我決定外出求證。

這是一家義大利餐廳，

結婚之前，來過幾次。

喜歡這裡的義大利海鮮麵，

我刻意比老公說的時間晚些進去，

心裡備好腹案，如果遇見該如何說辭。

結果進門之後，

發現已經滿座，

我願意等候。

藉口去趟洗手間，

趁機巡視了一周，

沒有發現老公的身影。

也許，

他們遲到了。

不管，肚子餓了，自己先吃了再說。

故意吃的很慢，

下午全吐光了，

慢慢吃，吃的很多，

足足吃了兩個小時，

買單時，

老公還不見蹤影。

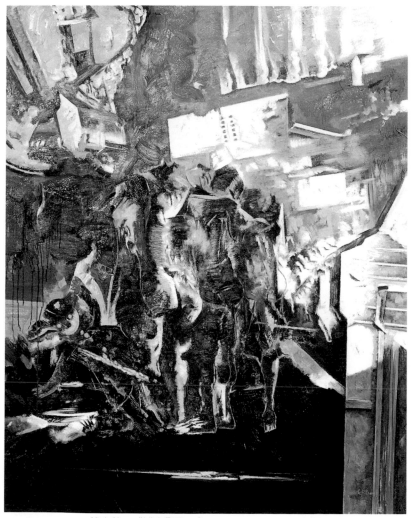

趙文華，《城市影像64》，160x200cm，2009年

4 真相

回到家，

果然老公還沒回家。

換回家居服，對著鏡子的自己說：

今晚就與他攤牌，看他怎麼說。

心裡作最壞的打算，想到肚子的孩子，

忍不住眼淚掉下來。

不行，

我得堅強，

未來的路不好走，我不能這麼軟弱。

把眼淚擦去，

再刻意為自己淡淡地上妝，抹上鮮紅的唇彩，

整個人頓時恢復了神采。

這時有門鈴聲，

老公回來了。

是讓同事小沈送進門的。

「怎麼喝那麼多？」我眉頭微皺。

沒辦法，今天董事長很開心帶頭喝。

小沈解釋說：

「昨晚簽了一個大合約，老闆很開心，臨時請整個部門喝酒。」

告辭前，小沈有點猶豫地說：

「嫂子，還有一件小事，

你有沒有看到一條手帕，

昨晚我借經理的，他喝多了。

你別洗呀！

上面有我女友的唇印……」

看著攤在沙發上醉酒的老公，

心裡的那塊石頭瞬間落了下來……

（完）

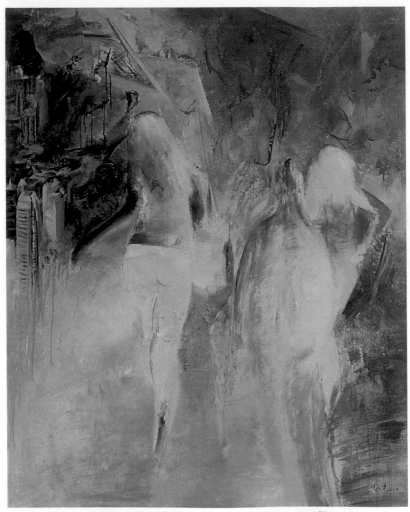

趙文華，《城市影像之24》，158x128cm，2007年

再見。神仙。

旅途中，

一早給家裡打電話問好。

母親說：

「大伯凌晨三點走了。」

我第一個反應是：

「怎麼可能？」

在我的認知裡，

大伯是不會死的，

因為他是個活神仙。

三年前父親在加護病房時，

連醫生都搖頭了，叫家屬要有心理準備。

大伯看到我，把我叫到一旁說：

「我跟上面說好了，你爸至少還可以再活三年。」

大伯篤信神明，

家裡備有一座佛堂，

供奉許多神佛，

只要遇到家裡大事，

必定燒香問佛，

據說也有料中的，而且神準。

記得有一回，我推著輪椅到公園，讓父親在樹下乘涼。

八十多歲的大伯，踩著一輛重型老式腳踏車（那種早期可以載貨的單車，俗稱「武車」），施施

然地騎到眼前，停好車、在一旁的長椅子坐了下來。

那是一次難忘的談話，大伯興致很高，天上人間的事，侃侃而談。

從盤古開天說起，提及自己原是天之驕子，由於貪玩，被貶至人間受罰。

家人大都不信大伯的話，認為是鬼扯，但我聽的津津有味。

在我看來，大伯活在自己神話世界裡，自有其章法與生存之道。

「你老爸沒問題了，這下可以活不止三年，地獄生死簿已經沒他的名字了。」大伯說。

前一陣子，父親又在鬼門關前徘徊，在醫院躺了四十多天，群醫束手無策。

大伯來電告訴母親說：「已經安排好了，上天庭當神仙，這幾天老二在跑手續，沒事的。」我們是個大家族，大伯是老大，父親排行老二。

母親轉述大伯的話，邊說邊搖頭：「一天到晚就會胡說八道。」

我卻笑說：「上天堂是好事，得信。」

結果，父親在十多天沒有進食的情況下，又神奇地活過來了。

電話裡，母親最後說：「大伯其實已經病了好一陣子了，拒絕上醫院，家人拿他沒辦法，只能由他去。」

掛上電話，我心想：

「大伯真的走了嗎？他肯定是不會死的，只是留下皮囊，到天上當神仙去了。」

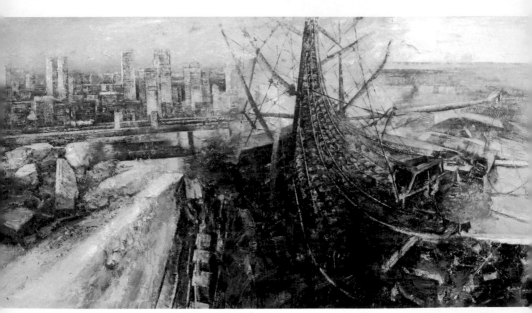

趙文華，《寬景8》，300x150cm，2012年

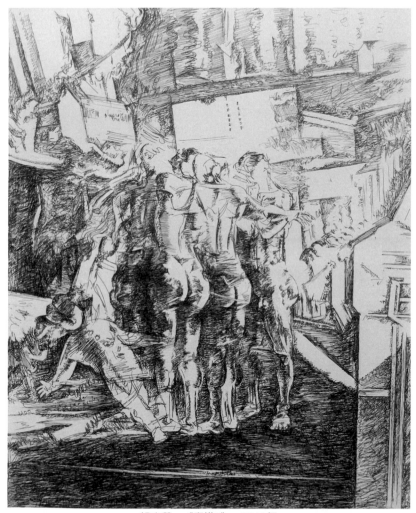

趙文華，《素描8》，2010年

畫家：趙文華

關於趙文華

趙文華

趙文華，一九五五年生於內蒙古，現任青島大學美術學院教授、碩士生導師。

趙文華數十年來，全國性的美展邀約沒有間斷過，二〇〇七年更獲得義大利「佛羅倫斯國際藝術雙年展」的美弟奇藝術大獎。

著名藝評家賈方舟推介他的作品有一段話寫的很到位，他說：

趙文華的作品中具有某種超現實的趣味和魅力。他的「超現實」是在一個基本上符合寫實規範的空間圖式中加以演繹，人為地改變自然景觀以融入更多的人文內涵，在對自然時空的切換中引入對人類蹤跡的沉思，在美學趣味上追求的是一種蒼茫、博大和深邃。他的作品給人一種強有力的心靈振撼和視覺上的衝擊力。

附錄一：草原風與世紀末的警示

<div style="text-align: right">陶詠白</div>

趙文華是由內蒙古到河北的畫家，二十年的油畫創作研究使他有著明確的藝術追求目標。

大草原蒼茫、博大、渾厚、深邃的自然景觀哺育著他那樸質、深沉、寬厚的情懷。他的作品離不開草原。他說那裡有一種與之相感應的「場」，他就在這種「場」中，不斷地進行著自我意念的超越，精神的昇華。他畫人、草原、天空、牛馬，沒有走他的老師妥木斯以抒情筆調表現草原牧歌式的畫路，他的畫總蘊含著當代青年理性的哲思而不斷地在詰問生命、追尋自然中走向新的層次。雖然其繪畫的邏輯起點，是以寫實的手法，表現自己哲思中的人與自然。因而他的畫也就常悖於傳統的畫面程式，呈現出超現實的現代藝術傾向。如《騎自行車的人》，在極冷漠的畫面中，騎車人與小半個身了已走出畫外的馬，這種不完整的造型，造成陌生感，令人思考。

九五年後，他試用二度半空間的造型手法，使繪畫又以新的面貌表現著他的主觀感受和理性思考。如《陽光下的水車和女孩》、《白露》等，把畫面中三度的立體空間與平面造型揉為一體，去掉細節描繪，減弱色彩層次追求刀砍斧劈的雕塑感或版畫中的堅硬感，造成了大地斑駁陸離的狀貌，與其間備折、亂雲飛渡的險象、滄滄蒼蒼的地面似乎因歲月剝蝕，那山巒起伏的皺受創傷的人和獸渾然一體，奏出了生命艱澀且永恆的韻律。或許每個藝術家都擁有一個大世界，

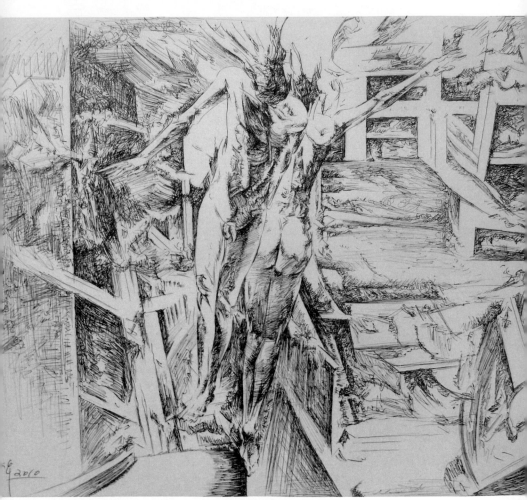

趙文華，《素描3》，2010年

他在這個世界中發現人生，走向人生。每個藝術家也都擁有一個小世界，他在這個世界中發現自我，實現自我。久久地，他在自我與世界、人生與宇宙、瞬間與永恆、藝術與生命所構成的網路中跋涉，從小世界通往大世界。

趙文華的一組近作，我稱其為是「文明的毀滅」或者是「世紀末的警示」，可以看到他對自然與人類的觀念，不在是古人那種超越功利、慾念，慾求歸返自然之道，不再是以消極淡泊之心化入自然的那種士大夫清靜無為的態度，而是當代人對自然生命的審美態度，是古代的靜觀內斂轉向直接參與。他的《時光》、《浮塵》、《感應落照》、《生命之光》等作品，有如進入了蠻荒的遠古時代，寂靜的宇宙，濟茫的大地，生命絕跡，一片死寂，只有隱隱露出地表的城廓廢墟和物種的殘骸才表明地球曾經有過怎樣的轟轟烈烈生息繁衍。他用寫實甚而照相寫實的手法，呈現出超時空的宇宙的神秘和恐怖。作品中蘊蓄著沉重的憂患意識，深深地歎喟：人類創造了文明，也毀滅了賴以生存的地球。由此喚醒人類要從自省中拯救地球，拯救人類自身。趙文華的這批畫誕生於超現實的想像中，附麗於神秘、崇高的色彩和形而上的精神而具震撼力，在作品風格上具有明確的特徵，這種風格的建立，是來自他豐富生活的積累和對人類文化的思考。

陶詠白：中國藝術研究院研究員，「女性文化藝術學社」社長。曾任《中國美術報》主任編輯，為中國著名藝術評論家。

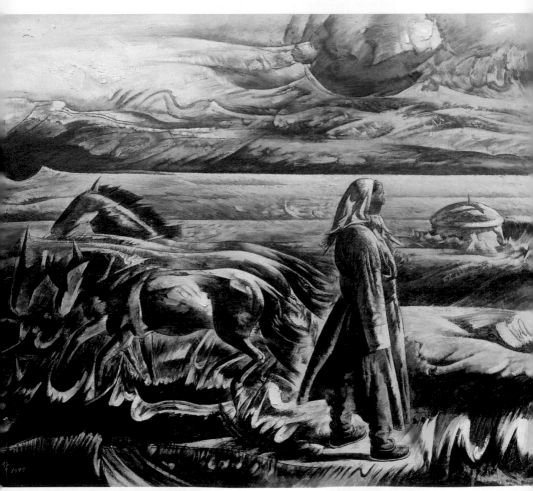

趙文華，《九月風》，163x133cm，1999年

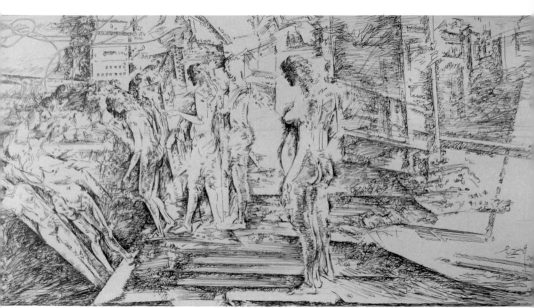

趙文華，《素描11》，2010年

附錄二：精神圖像的視覺呈現——趙文華近作解析

賈方舟

藝術家最可貴的品質就是能夠敏銳地感知他所處的時代，並且在他的藝術中做出回應。在整個人類群體中，藝術家是對他的生存環境反應最為敏銳的族群。雖然藝術家作為個體的人，其反應是極其個人化的，但也唯其如此，它才構成一種具實而獨特的表述。

當我們面對趙文華近年的作品《城市影像》、《寬景》、《天橋》等系列作品時，我們深感他對城市不無憂患的闡釋是緊扣著時代變遷的大命題。都市化進程無疑是今日中國最具特徵的現象。中國歷史上還沒有任何一個時代的城市像現在這樣無邊際地擴張，無節制地漫延。從小縣城到大都市無不如此，城市周邊的村落一個個被吞噬、消化，土地被一塊塊切割、侵佔。農村人口大量湧入城市，形成廉價的、沒有任何社會保障的勞動階層。極具破壞性的「拆遷」和「改造」使一個城市原有的面貌一片片從人們的記憶中刪除，歷史的遺存愈益成為難以尋覓的蛛絲馬跡。與都市化同時而來的是五光十色的商業街區的興起和消費主義、享樂主義的盛行，到處的物慾橫流、利慾薰心；到處的燈紅酒綠、紙醉金迷……而所有這一切，都給趙文華以深深的觸動。他目睹著眼前這一幕幕光怪陸離的變化，感到陌生、虛幻、無奈、痛惜、焦慮……錯綜複雜的情感一起湧上心頭，於是，幾年下來，同一主題的作品連續畫了四十餘幅還不肯罷手。

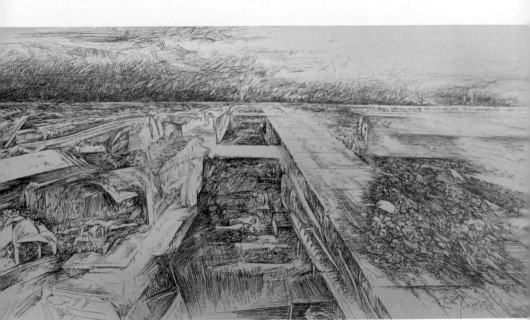

趙文華，《素描10》，2010年

在趙文華的眼裡，無節制膨脹著的城巿不再是一個完整的空間存在，它變得支離破碎。歷史、現實無序地雜陳，時間、空間莫名地交錯，眼前的一切變得虛幻莫測。趙文華意識到，他所處的生存環境所發生的變異是深刻的、不能無視的、有必要加以反省的。因為我們不能不追問：「都巿化」進程到底給我們帶來了什麼？讓我們失掉的又是什麼？美國一個哲學家諾爾曼・布朗曾說：「人類今天仍然在繼續創造歷史，卻不曾自覺意識到自己真正需要的是什麼，以及在什麼樣的條件下，自己的不幸福才能終止。事實上，人類今天的所作所為，似乎正在使自己更加不幸福不快樂，並且還把這種不幸福不快樂稱之為進步。」趙文華在他的作品中所展開的正是這種看似進步的「人類的所作所為」給人的心靈上帶來的陰影和生存的隱憂。

人類從農業文明進入大工業文明以後，這種隱憂就一直潛伏在人的精神深處。而這種隱憂正是來自於對他們生存環境的不安與焦慮，對生存現實的虛幻感和逃避心理。一位華裔德國學者把這種精神不安的原因歸納為人的「三重疏離」：人與自然的疏離，人與人的疏離及人與上帝的疏離。正是這「三重疏離」使現代人處於嚴重的精神危機之中。這種「可怕的疏離」所帶來的不安與恐懼，成為海德格爾、薩特、亞斯貝爾斯的研究課題，也成為心理醫生難以對付的病症。被都巿化的現代人生活在自己「產品」的包圍之中，生活在水泥森林的冰冷之中，越來越遠離自然；都巿人口密度越來越大，人與人之間的關係卻越來越隔膜；而與上帝的疏離，更使現代人失去了精神的避難之所。尼采曾為此痛苦萬分，他在宣告「上帝死了」的同時，也指出了其「死因」：是「我們殺了上帝，我們是他的謀殺者」。這「死因」多麼令人膽戰心驚！他還暗喻上帝死後人

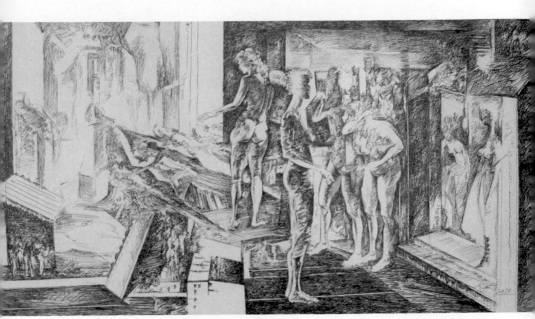

趙文華，《素描13》，2010年

所遭遇到的精神困境：「太陽已經被消滅了，夜已降臨，天愈來愈黑，我們在無盡的虛無中犯錯。地球鬆脫了太陽。我們被剝除了所有堅固的支撐，我們前撲後跌，步履踉蹌。」這位極度敏感的哲人也許將現代人的精神問題過分地誇大了，但問題的存在卻無疑是一個事實。

在《城市影像》和《寬景》中我們不正是有這樣類似的感覺嗎？這個世界正處在一種巨大的不安之中，不知從何而來的神秘力量，使這個現存世界處於坍塌、傾倒、斷裂、顛覆、錯置的亂象之中……所有這些被視覺化的令人不安的都市景象，實際上都是潛伏在現代人心底的「精神圖像」。而這一「精神圖像」，正是來自人類的一種不期然的悲劇意識，正是如尼采所說的「地球鬆脫了太陽。我們被剝除了所有堅固的支撐」的災難性預感。

福柯認為，在一個非人格化的陌生的都市空間裡，人們的交往已經喪失了傳統社會的地緣與血緣紐帶，而按照一種新的規則進行。這種新規則，不再是尋找共同的歷史根源感，而是取決於多元複雜的公共空間。人類從傳統社會向現代社會的變遷，實際上就是一個都市化的過程。在這個過程中，人們從一個「熟人社會」走進了一個「陌生人的社會」。從而失去了「共同的歷史根源感」，而來自不同地域、不同社會背景和文化背景的人所構成的都市社會，如原先那樣在文化上的自然延續已不存在，必須擺脫自然的血緣、地緣關係，進入都市這個陌生的公共空間，在這個人造的公共空間中建構新的關係網絡，而由此產生的飄忽不定的虛幻感、持久的精神壓力和逃避心理，都在趙文華的作品中得到回應。

趙文華的新作延續了他在九〇年代的探索，那時的他，更傾心於對歷史時空的宏大敘事，在

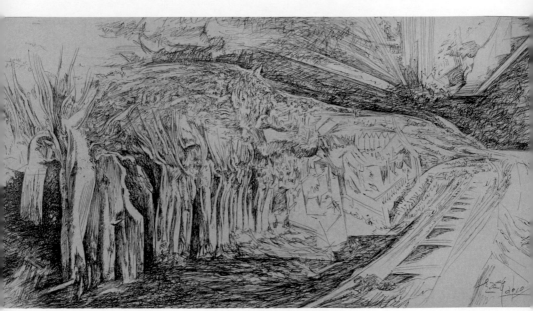

趙文華，《素描9》，2010年

回望神秘的遠古文化、追索人類的歷史蹤跡中呈現對蒼茫深邃的時空的敬畏與沉思。而《城市影像》、《寬景》則是把他從歷史時空拉回到現實人生，但不是對現實、對人生的直觀表達，而是深入到精神層面去揭示時代的變遷在人的心靈中留下的陰影。所以這是一種更具精神性的表達。

他讓我們聯想到西方近些年所拍的那些未曾發生過卻有可能在未來的某一天發生的災難片，這些令人觸目驚心的景象絕非憑空杜撰，它反映了人類對自己的生存環境和未來命運的擔憂，對人類無度揮霍自然資源的自我反省。正是在這個意義上，趙文華對這一主題的持久關注愈益顯示出其作品精神價值。

賈方舟，中國著名藝術評論家。曾任內蒙古美協副主席，二○○七策劃中國美術批評家年會並擔任組委會主任。

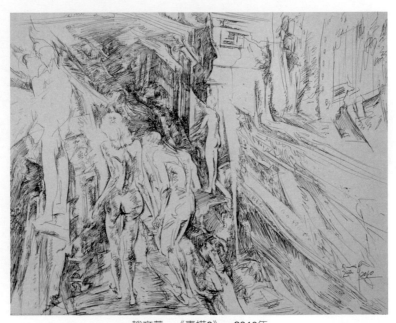

趙文華，《素描6》，2010年

風之寄作品04　PH0121

美麗的瞬間
——趙文華油畫精選

作　　者/風之寄
責任編輯/王奕文
圖文排版/詹凱倫
封面設計/王嵩賀

發　行　人/宋政坤
法律顧問/毛國樑　律師
出版發行/秀威資訊科技股份有限公司
　　　　　114台北市內湖區瑞光路76巷65號1樓
　　　　　電話：+886-2-2796-3638　傳真：+886-2-2796-1377
　　　　　http://www.showwe.com.tw
劃撥帳號/19563868　戶名：秀威資訊科技股份有限公司
　　　　　讀者服務信箱：service@showwe.com.tw
展售門市/國家書店（松江門市）
　　　　　104台北市中山區松江路209號1樓
　　　　　電話：+886-2-2518-0207　傳真：+886-2-2518-0778
網路訂購/秀威網路書店：http://www.bodbooks.com.tw
　　　　　國家網路書店：http://www.govbooks.com.tw

2013年10月　BOD一版
定價：400元
版權所有　翻印必究
本書如有缺頁、破損或裝訂錯誤，請寄回更換

國家圖書館出版品預行編目

美麗的瞬間：趙文華油畫精選 / 風之寄編著. -- 一版. --
　臺北市：秀威資訊科技, 2013. 10
　　面；　公分
　ISBN　978-986-326-184-1 (平裝)

　1. 油畫　2. 畫冊

948.5　　　　　　　　　　　　　　102016789

讀者回函卡

感謝您購買本書，為提升服務品質，請填妥以下資料，將讀者回函卡直接寄
回或傳真本公司，收到您的寶貴意見後，我們會收藏記錄及檢討，謝謝！
如您需要了解本公司最新出版書目、購書優惠或企劃活動，歡迎您上網查詢
或下載相關資料：http:// www.showwe.com.tw

您購買的書名：_____

出生日期：_____年_____月_____日

學歷：□高中 (含) 以下　　□大專　　□研究所 (含) 以上

職業：□製造業　□金融業　□資訊業　□軍警　□傳播業　□自由業
　　　□服務業　□公務員　□教職　　□學生　□家管　　□其它_____

購書地點：□網路書店　□實體書店　□書展　□郵購　□贈閱　□其他

您從何得知本書的消息？

　　□網路書店　□實體書店　□網路搜尋　□電子報　□書訊　□雜誌

　　□傳播媒體　□親友推薦　□網站推薦　□部落格　□其他_____

您對本書的評價：(請填代號　1.非常滿意　2.滿意　3.尚可　4.再改進)

　　封面設計____　版面編排____　內容____　文／譯筆____　價格____

讀完書後您覺得：

　　□很有收穫　□有收穫　□收穫不多　□沒收穫

對我們的建議：_____

11466
台北市內湖區瑞光路 76 巷 65 號 1 樓

秀威資訊科技股份有限公司　　　收

BOD 數位出版事業部

..

（請沿線對折寄回，謝謝！）

姓　　名：＿＿＿＿＿＿＿＿＿＿　年齡：＿＿＿＿＿　性別：□女　□男

郵遞區號：□□□□□

地　　址：＿＿＿＿＿＿＿＿＿＿＿＿＿＿＿＿＿＿＿＿＿＿＿＿＿

聯絡電話：(日) ＿＿＿＿＿＿＿＿＿＿　(夜) ＿＿＿＿＿＿＿＿＿＿＿

E-mail：＿＿＿＿＿＿＿＿＿＿＿＿＿＿＿＿＿＿＿＿＿＿＿＿＿